美字
進化論
2

李彧——著

500 楷書常用字精選〈教學本〉

書寫新觀念，美字再進化

　　記憶中，童年是看著課本裡印刷整齊的字來認字、寫字，從來也不覺得有什麼奇怪。只要筆畫端正，大小一致，總能得到師長們的稱讚。回想這段歲月「畫」著正確的字，卻從沒「寫」出字的優雅。直到成年後，才總算明白「畫字」與「寫字」是兩個不同層次的審美標準。時至今日，這樣「畫字」的學習過程仍然在許多孩子身上不斷上演，而我們也繼續將這「畫方塊字」的書寫習慣傳承給下一代。

　　多年來從事硬筆書法教學工作，經常能發現學生寫字的問題，同時也設計教材進行教學探索，觀察到他們字跡進化的過程。我嘗試將教學方式與學生學習成效進行分析研究，發現透過手寫字呈現組字的規律，最能有效幫助學生改變錯誤的寫字習慣。

　　這些年到各地參加寫字相關講座，每每有人問起，是否一定得花很長時間才能寫好字？而我總是這麼回答：「正常情況下，三個月差不多就能改善字跡，除非用錯了方法。」臺下的聽眾多半心裡滿是疑問，因為這與傳統認知相去甚遠。當然，三個月時間是普遍初學者改變書寫習慣的時程，這足以讓字跡有明顯變化，但若要更深入研究書寫的各種技法則還需要更多磨練的時間。

　　其實，寫美字除了手部的運筆訓練外，更重要的是審美眼光的提升。身邊常見一些勤奮寫字的朋友，花了許多時間練字，卻進步緩慢，甚至因為選擇了欠缺引導性的範本，導致錯誤的書寫習慣更加根深蒂固，實在可惜。因此在思考教材編寫時，比起展示範字的優美度，我更重視呈現範字的引導性。一般大眾普遍觀念認為字只要多寫就能進步，但事實並不然。倘若學習的範本無法有效改變書寫的習慣，那花再多時間寫字恐怕只會徒勞無功。

　　《美字進化論2》是一本練字的工具書，提供讀者耳目一新的寫字方法。本書的編寫乃延續《美字進化論》的設計，在已有的800個常用字的基礎上，另外精選500個常用字，希望能幫助讀者掌握更多常用字的結構特徵，同時精熟國字各種結構的組字方法，讓美字不斷進化。其中，特別重要的書寫觀念隨各部件出現時，摘錄於重點提醒處，以加深讀者的印象。當然，選字的過程中，即便已從數十個乃至上百個字中選秀脫穎而出的範字，仍難免美中不足，歡迎喜愛寫字的朋友們到FB粉絲頁與我交流。

本書使用方法

本書延續《美字進化論》的字體結構教學概念，全新精選500個常用字。若你已熟練《美字進化論》的800字，透過《美字進化論2》可以掌握更多常用字，隨心所欲寫出美字；若你還未使用過《美字進化論》，本書中精選摘錄了結構重點，且同樣從最初階的「獨體字」循序漸進至最難掌握的「複雜字」，每天按部就班書寫練習，約三個月就能感覺到字跡改善。

步驟一

請先複習《美字進化論》PART 2～PART 3，關於寫美字的基本筆法、運筆原則及字形結構；或者閱讀本書第10、38頁的結構重點精華摘錄。

步驟二

接著練習500個常用字。請先閱讀第4頁的標記說明，再開始習字。首先描紅三次，再根據定位點提示寫兩次，最後自主練習五次。頁面下方還有重點提醒，幫助你掌握寫美字的關鍵。

步驟三

500個字都寫過之後，若想特別挑選某些單字練習，可透過以下方式查找：

一、假設你要找「佳」。「佳」是左右組合字，先查找目錄，並翻到11頁左右組合字。

二、再從11頁的表格中找到「佳」這個字，就可查到頁碼了。

目錄
Contents

<u>楷書 500 常用字精選</u>

楷書500常用字帖範字結構標示記號說明：

1. 實線箭頭「──→」表示主筆伸展，如「卡」

2. 虛線箭頭「┈┈►」表示筆畫的角度，如「王」

3. 空心圓圈「○」表示均間或保持兩筆畫適當距離，如「頁」、「補」

4. 弧形虛線「┈┈」表示筆畫的相對高度或長短比例，如「涼」

5. 直虛線「----」表示字形的角度或筆畫相對的位置，如「拍」

※為避免標示記號過於複雜，部分範字僅標示較重要的結構要點。

獨體字

　　獨體字是指由單一部件組成的字，如「田」、「皮」、「牙」等；或是筆畫較少，且結構組合上不易歸類者，如「肉」、「島」、「威」、「垂」等字。其字架結構各有特色，基本原則是「內緊外鬆」，做到中宮收斂而主筆伸展。

干	王	耳	卡	田	曲	七	牛	升	之
干	王	耳	卡	田	曲	七	牛	升	之
干	王	耳	卡	田	曲	七	牛	升	之
干	王	耳	卡	田	曲	七	牛	升	之
干	王	耳	卡	田	曲	七	牛	升	之

重點提醒

● 「升」的筆順：❶ ノ ❷ 丿 ❸ 千 ❹ 升

● 「耳」的筆順：❶ 一 ❷ 丁 ❸ 丌 ❹ 开 ❺ 耳 ❻ 耳

● 口形：上寬下窄，口形內的橫畫要「連左不連右」，並保持均間。

夕	皮	予	骨	牙	刀	肉	島	鳥	巴
夕	皮	予	骨	牙	刀	肉	島	鳥	巴
夕	皮	予	骨	牙	刀	肉	島	鳥	巴
夕	皮	予	骨	牙	刀	肉	島	鳥	巴
夕	皮	予	骨	牙	刀	肉	島	鳥	巴

重點提醒

- 「皮」的筆順：❶ ノ ❷ ア ❸ 皮 ❹ 皮 ❺ 皮
- 「島」、「鳥」的橫折鉤折向左下方，裡面的「山」、「灬」宜寫得高一些。
- 「巴」的橫折有斜勢，且不宜寫得太寬，以利豎曲鉤伸展。

武	威	凡	弟	兼	兵	央	左	右	灰
武	威	凡	弟	兼	兵	央	左	右	灰
武	威	凡	弟	兼	兵	央	左	右	灰
武	威	凡	弟	兼	兵	央	左	右	灰
武	威	凡	弟	兼	兵	央	左	右	灰

重點提醒

- 「武」、「威」的橫畫斜向右上方，右側收斂，以凸顯斜鉤的伸展。
- 「弟」的豎橫折鉤向右伸展，折向左下方不宜太長，以凸顯豎畫的伸展。
- 「央」字的末點與撇畫接近，不宜寫得太開，以免影響長橫的伸展。

武 威
弟 ←不宜太長

重點提醒

● 「戶」的橫折宜向左下折，且適當伸展撇畫。

● 「垂」的筆順：

❶ 丿　❷ 二　❸ 千　❹ 开　❺ 开　❻ 乖　❼ 乖　❽ 乖　❾ 垂

● 「喪」字上方的橫畫與「口」宜有斜勢。

楷書結構重點　基礎篇

一、均間為基礎：筆畫空間要分布均勻

　　這是最基本的楷書結構要點，在書法上稱為「均間」，也就是從視覺上目測每個字的筆畫所切割出來的空間要均勻。因為是「目測」，所以就要訓練自己的眼睛，能平均分配每個筆畫間的距離。只要一個字的筆畫都在正確位置上，筆畫間的距離平均分配在格子之中，就已經具備了第一個結構要素。即使這個字沒有特別優美，也已經是大家眼中所謂「工整」或「端正」的字了。

【有均間 vs. 沒均間】

二、主次須有別：凸顯主筆，以創造美感

　　掌握主要筆畫的伸展有一個基本原則，就是「同一個方向只能有一個伸長的主筆」，其他同方向的筆畫要相對縮短，這樣才能凸顯主筆的長度，而表現出一個字獨特的造形。要如何才知道寫出來的字有沒有主筆呢？最簡單的方法，就是將字的外圍輪廓線畫出來，如果是多邊形，表示這個字的主筆已有伸展。

三、字勢不可少：建立橫平豎直的正確觀念

　　我們可以在古代書法中發現橫畫多有左低右高的傾斜之勢，而豎畫也經常是有些傾斜角度的，尤其橫畫的斜勢能使整個字看起來精神奕奕，活潑有神采。

左右組合字

　　左右組合字在國字中的數量最多，也是許多部件要巧妙安排「避讓」與「穿插」的結構。為使讀者更容易養成緊收中宮、伸展主筆的習慣，字格設計成「斜四線格」，以方便掌握下筆的位置；且主筆伸展的空間能明顯區隔，有利於結構安排。

　　　　　　　　左右部件組合時，左半部件宜有斜勢，同時視右方部件調整位置高低與部件長短，並運用部件中筆畫的「避讓」安排，使右半部件能有效地進行「穿插」的組合。基本原則是「1」、「4」為伸展的區塊，「2」、「3」為主要部件的位置，書寫時可依區塊掌握下筆的點。

仁	估	佳	佔	儘	借	仔	偶	促	俗
仁	估	佳	佔	儘	借	仔	偶	促	俗
仁	估	佳	佔	儘	借	仔	偶	促	俗
仁	估	佳	佔	儘	借	仔	偶	促	俗
仁	估	佳	佔	儘	借	仔	偶	促	俗

重點提醒

- 「亻」的垂露豎接在撇畫偏上的位置。　　　　　　　亻 ←垂露豎

- 「估」、「佳」、「佔」、「儘」等字可寫成左低右高結構。

- 「仔」、「偶」二字可寫成左高右低結構。

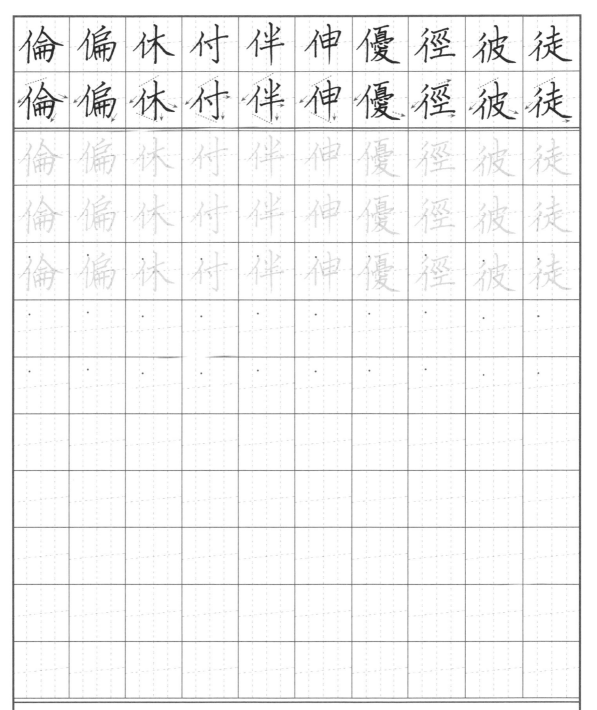

重點提醒

- 「倫」、「偏」下方的「冊」寫成上寬下窄，內部宜保持均間。
- 「休」、「付」、「伴」、「伸」等字為左短右長結構，右方的豎畫或豎鉤為主筆，上下伸展。
- 「彳」的兩撇畫起筆的位置要上下垂直對齊。

析	板	材	村	枝	植	橫	檢	彿	彷
析	板	材	村	枝	植	橫	檢	彿	彷

重點提醒

- 「彿」字的「彳」宜寫得稍短，置於左半部的中間。
- 「木」在左半部時，要將捺改成點，避讓出空間給右半部件穿插組合。

橫 枝

- 「析」字爲左高右低的結構。

操	損	控	括	招	拒	穩	稍	秋	橋
操	損	控	括	招	拒	穩	稍	秋	橋
操	損	控	括	招	拒	穩	稍	秋	橋
操	損	控	括	招	拒	穩	稍	秋	橋
操	損	控	括	招	拒	穩	稍	秋	橋

重點提醒

- 「禾」的上方撇畫要寫得短而平，且橫畫向左伸展，右點不宜寫得太大。
- 「穩」字右半部的筆畫較多，宜縮小橫畫的間距。
- 「扌」的挑畫不可寫太低，且挑出不可過長。

15

擺	揮	描	拍	抽	按	抵	挑	授	播
擺	揮	描	拍	抽	按	抵	挑	授	播
擺	揮	描	拍	抽	按	抵	挑	授	播
擺	揮	描	拍	抽	按	抵	挑	授	播
擺	揮	描	拍	抽	按	抵	挑	授	播

重點提醒

- 「擺」的豎曲鉤要向右伸展，因此右上方的筆畫宜收斂。
- 「揮」是左高右低的字，練習時可特別表現出來，待熟練後再慢慢調整左右的高低差。
- 「抵」字右上的橫畫寫得斜而短，以凸顯斜鉤的伸展。

搖	擴	扮	揚	擾	孔	孤	孫	補	複
搖	擴	扮	揚	擾	孔	孤	孫	補	複

重點提醒

● 「擴」字中間的橫畫宜伸展，要明顯寫長一點。

● 「揚」字的「日」宜寫得瘦長，中間長橫向右伸展，
　下方「勿」的撇畫宜均間排列。

● 「子」的挑畫向右上的角度略大。

祖	祕	禮	狂	猛	猶	幅	昨	映	暖
祖	祕	禮	狂	猛	猶	幅	昨	映	暖
祖	祕	禮	狂	猛	猶	幅	昨	映	暖
祖	祕	禮	狂	猛	猶	幅	昨	映	暖
祖	祕	禮	狂	猛	猶	幅	昨	映	暖

重點提醒

● 「礻」的豎畫要對齊上點，並寫成垂露豎。

● 「犭」的彎鉤不可寫得太彎，第二撇也不可寫得太低。

● 橫向筆畫一起出現時，多以放射狀排列，使整個字顯得姿態萬千。如「狂」、「猛」、「昨」等字。

重點提醒

● 「目」在左半部多寫在中間，而右半部件寫得較長。

● 「口」在左半部時要寫得略高一些，並寫成上寬下窄的四邊形。

● 「吸」的筆順：　❶ 丶　　❷ 丩　　❸ 口　　❹ 叮　　❺ 吸　　❻ 吸　　❼ 吸

忙	怪	惜	慢	恨	慣	慎	憶	懼	懂
忙	怪	惜	慢	恨	慣	慎	憶	懼	懂
忙	怪	惜	慢	恨	慣	慎	憶	懼	懂
忙	怪	惜	慢	恨	慣	慎	憶	懼	懂
忙	怪	惜	慢	恨	慣	慎	憶	懼	懂

重點提醒

● 「忄」的右點較左點高，且與垂露豎輕觸。

● 「恨」的捺畫向右伸展，不宜寫得太低，以免影響豎挑向下的伸展。

● 當部件的筆畫較多時，筆畫的間距宜縮小，如「懼」、「懂」等字。

碎	硬	礎	略	財	股	胸	腦	脈	勝
碎	硬	礎	略	財	股	胸	腦	脈	勝
碎	硬	礎	略	財	股	胸	腦	脈	勝
碎	硬	礎	略	財	股	胸	腦	脈	勝
碎	硬	礎	略	財	股	胸	腦	脈	勝

重點提醒

● 「石」在左半部多寫得稍高一些，且「口」不宜寫得太大。

● 「月」與「月」都寫得瘦長，內部要均間。

月 　}均間
　　 ← 伸展

江	涵	泥	混	河	洞	派	洋	涼	泛
江	涵	泥	混	河	洞	派	洋	涼	泛
江	涵	泥	混	河	洞	派	洋	涼	泛
江	涵	泥	混	河	洞	派	洋	涼	泛
江	涵	泥	混	河	洞	派	洋	涼	泛

重點提醒

● 「氵」的寫法要注意挑點向右上方的角度，不可寫得太平。

● 「氵」的第二點稍偏左，三點形成一弧線。

● 「河」、「洞」二字的結構為左高右低，「口」寫得略高，以凸顯下方的主筆。

重點提醒

● 「淨」、「浮」、「沙」、「涉」等字的「氵」寫得略高，以凸顯下方主筆的伸展。

● 「洗」、「沈」、「沉」等字右上方的橫畫或橫鉤宜收斂，以凸顯豎曲鉤的伸展。

酒	滋	減	滅	港	漢	溝	濃	湧	洲
酒	滋	減	滅	港	漢	溝	濃	湧	洲
酒	滋	減	滅	港	漢	溝	濃	湧	洲
酒	滋	減	滅	港	漢	溝	濃	湧	洲
酒	滋	減	滅	港	漢	溝	濃	湧	洲

重點提醒

- 「減」、「滅」二字的斜鉤為主筆，上方的橫畫宜寫得短斜，且斜鉤上的撇畫寫得略高。
- 「漢」、「溝」、「濃」等字的橫向筆畫呈放射狀均間排列。

重點提醒

- 「土」的筆畫少，在左半部宜寫得較小，且挑畫向右上不可伸出過長。
- 「坦」、「埋」二字「土」的豎畫向上伸展，字形為左高右低。
- 「土」、「王」在左半部時，橫畫皆斜向右上方，且豎畫接在短橫中間偏右的位置，呈左放右收的形態。

刊	副	判	刺	剩	劃	封	射	幻	旅
刊	副	判	刺	剩	劃	封	射	幻	旅

重點提醒

● 右半部為「刂」的字都寫成左短右長，且豎鉤不宜鉤出太長。

● 「劃」字左半部的橫畫間距宜縮小，以凸顯「刂」的伸展。

● 「幻」字的結構左高右低，呈相向之勢。

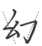

重點提醒

● 「言」在字的左半部時，最上方的橫畫宜向左伸展，且兩短橫與「口」皆對
齊上方點，寫得短斜。

● 「訊」的筆順：❶ 、　❷ 亠　❸ 亠　❹ 言　❺ 言
　　　　　　　　❻ 言　❼ 言　❽ 訊　❾ 訊　❿ 訊

緒	綠	絲	練	繞	紛	納	編	緩	縮
緒	綠	絲	練	繞	紛	納	編	緩	縮
緒	綠	絲	練	繞	紛	納	編	緩	縮
緒	綠	絲	練	繞	紛	納	編	緩	縮
緒	綠	絲	練	繞	紛	納	編	緩	縮

重點提醒

- 「糸」的寫法圖示如右：①第二折角略偏右。

 ②點對齊撇挑的起筆點。

 ③三點由大至小向右上方均間排列。

- 「紛」字爲左高右低的結構，

 呈相向之勢：

重點提醒

- 「阝」在左半部的寫法：
 ①「阝」耳垂要小。②豎畫爲垂露豎。③「阝」的位置依右半部件而定。
- 「陳」、「降」、「障」等字爲左短右長的結構。
- 「陷」、「險」、「陰」等字略呈左低右高的結構。

隱	敗	啟	救	敢	敬	敏	欣	欲	歐
隱	敗	啟	救	敢	敬	敏	欣	欲	歐
隱	敗	啟	救	敢	敬	敏	欣	欲	歐
隱	敗	啟	救	敢	敬	敏	欣	欲	歐
隱	敗	啟	救	敢	敬	敏	欣	欲	歐

重點提醒

- 「攵」的寫法：

　①第一撇向上伸展。②橫畫接在撇畫中段偏下一點的位置。

　③短橫斜向右上方，不可寫太長。④第二撇從短橫中段偏左一點的位置下筆。

　⑤捺畫從第一撇末端向右下運筆，穿過撇畫中段或中段偏上的位置。

- 「欠」的寫法與「攵」相似，橫鉤寫得斜短，捺與撇畫的接筆位置不可太低。

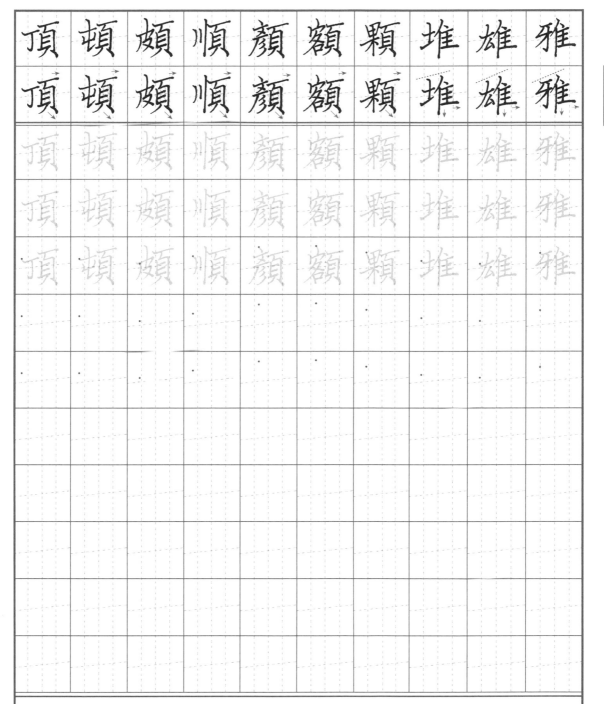

重點提醒

● 「頁」的長橫向右伸展，最後一點向右下頓筆，與橫折相接，中間的橫畫要保持均間，連左不連右。

● 「頓」、「頗」二字寫得左高右低，左上伸出豎畫。

● 「佳」在右半部時，撇畫與垂露豎分別向上、下伸展，整個字呈左短右長的結構。

彩	婚	媽	妙	婦	媒	煙	煩	燒	爛
彩	婚	媽	妙	婦	媒	煙	煩	燒	爛
彩	婚	媽	妙	婦	媒	煙	煩	燒	爛
彩	婚	媽	妙	婦	媒	煙	煩	燒	爛
彩	婚	媽	妙	婦	媒	煙	煩	燒	爛

重點提醒

● 「女」在左半部的寫法：
　　①中間的空間不可太大。②橫畫改成挑畫，向左伸展，右方不可挑出太長。
　　③撇頓點的「頓點」不可寫太長。

● 「火」在左半部的寫法：
　　①兩點左低右高，互相呼應。②撇畫寫成豎撇，向左伸展。
　　③捺畫改成點，位置略高。④右側切齊，呈一垂直線。

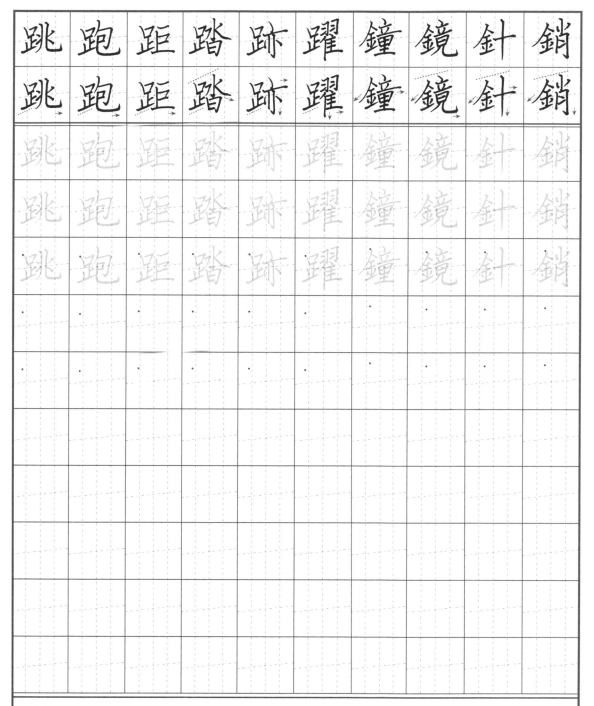

| 跳 | 跑 | 距 | 踏 | 跡 | 躍 | 鐘 | 鏡 | 針 | 銷 |
| 跳 | 跑 | 距 | 踏 | 跡 | 躍 | 鐘 | 鏡 | 針 | 銷 |

重點提醒

● 「足」的最後一橫畫改爲挑，向左伸展。
　豎畫可稍微左傾，以產生斜勢。

● 「金」的最後一橫畫亦改爲挑，捺改爲點，
　撇畫向左下伸展。

錄	銀	飯	飲	館	飾	輝	彈	殺	醉
錄	銀	飯	飲	館	飾	輝	彈	殺	醉
錄	銀	飯	飲	館	飾	輝	彈	殺	醉
錄	銀	飯	飲	館	飾	輝	彈	殺	醉
錄	銀	飯	飲	館	飾	輝	彈	殺	醉

重點提醒

- 「食」的最後二筆撇捺改寫成一點，與上方的點約成一垂直線。撇畫向左下伸展。
- 「輝」字「光」的豎曲鉤避讓改為豎挑，以利右方橫畫進行穿插。其結構為左高右低。

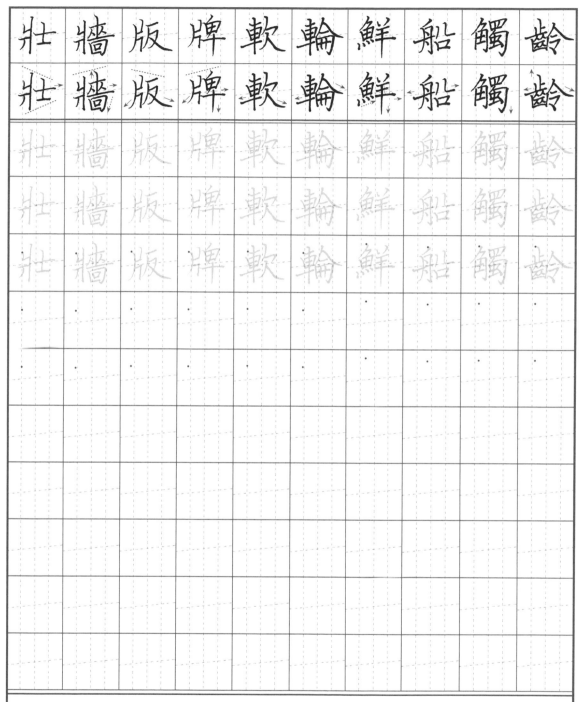

重點提醒

● 「爿」的豎畫要寫得直挺，豎折與橫宜保持適當的距離。

● 「牌」的「片」宜寫得高一些，以利右方豎畫向下伸展。

● 「魚」在左半部時，四點由大至小，從左下向右上均間排列。

魚

● 「齡」字爲左高右低的結構，「齒」的筆畫多，因此宜縮短筆畫的間距。

號	乾	貌	魂	殘	殊	默	鼓	賴	融
號	乾	貌	魂	殘	殊	默	鼓	賴	融
號	乾	貌	魂	殘	殊	默	鼓	賴	融
號	乾	貌	魂	殘	殊	默	鼓	賴	融
號	乾	貌	魂	殘	殊	默	鼓	賴	融

重點提醒

- 「號」、「乾」、「貌」、「魂」等字左方部件略靠左收斂,以利豎曲鉤向右伸展。
- 「默」字的四點由大至小,斜上均間排列。
- 「融」字左方橫折鉤向下伸展,右方豎畫則向上伸展。

弱	競	拜	釋	辭	博	疏	艱	飄
弱	競	拜	釋	辭	博	疏	艱	飄
弱	競	拜	釋	辭	博	疏	艱	飄
弱	競	拜	釋	辭	博	疏	艱	飄
弱	競	拜	釋	辭	博	疏	艱	飄

重點提醒

- 當左右組合字中，兩邊部件相同時，一般寫成左小右大，如「弱」、「競」。
- 「拜」字寫成左高右低之形，橫畫彼此穿插。
- 「釋」、「辭」、「艱」等字同樣也是左高右低的字。

楷書結構重點　進階篇

一、避讓與穿插：使結構更加緊密的方式

　　國字中絕大多數都是合體字，也就是兩個以上的部件組成的字，如左右組合字「林」、「城」，上下組合字「花」、「雲」等字都是。這些字在組合時要注意調整部件中某些筆畫的長短或角度，也就是毛筆書法上所稱的「避讓」。因為有避讓出來的空間，才能使其他部件的筆畫適當「穿插」，讓整個字的結構變得更緊密。

二、脈絡宜分明：筆勢在空中連貫映帶

　　一個字的筆畫按照筆順行進，要讓字的感覺看起來流暢靈巧，必須使兩個筆畫之間在空中行筆時，筆意互相連貫。這時，適當的控制提按的變化就顯得相當重要。這是進入行書練習的必要過程。行筆的速度與提按變化，能使筆畫產生各種不同的姿態。

【筆勢映帶 vs. 無映帶】

上下組合字

　　上下組合字由上下兩部件拼合而成，字的上方宜先寫出斜勢，以便下方筆畫伸展，加以平衡。其基本原則是「上緊下鬆」，字的上半部多緊實，下半部則運用主筆伸展，將斜勢平衡，同時整個字達到鬆緊合度、主次分明的形態。值得注意的是，許多人的觀念會將字的中心定位在字的正中央位置，但若字中出現捺、斜鉤、豎曲鉤、臥鉤，乃至長橫等向右或右下方伸展的主筆時，往往會將字的重心先向左或左上方偏移，以便產生更完美的平衡效果。

宗	宜	寶	寒	塞	察	寂	寬	窗	窮
宗	宜	寶	寒	塞	察	寂	寬	窗	窮
宗	宜	寶	寒	塞	察	寂	寬	窗	窮
宗	宜	寶	寒	塞	察	寂	寬	窗	窮
宗	宜	寶	寒	塞	察	寂	寬	窗	窮

重點提醒

● 「宀」的第二筆寫成豎點，橫鉤要向左下方鉤，且不可鉤得太長。

● 「宀」的寬度隨下方部件而變化。若下方部件有左右伸展的筆畫，則「宀」
寫得窄一些，如「寒」、「寂」；反之，則寫得寬一些，如「寶」。

堂	掌	賞	嘗	京	哀	旁	帝	童	辛
堂	掌	賞	嘗	京	哀	旁	帝	童	辛
堂	掌	賞	嘗	京	哀	旁	帝	童	辛
堂	掌	賞	嘗	京	哀	旁	帝	童	辛
堂	掌	賞	嘗	京	哀	旁	帝	童	辛

重點提醒

- 「屵」、「亠」、「产」、「立」等部件在字的上方時，其下方部件無左右伸展的主筆，宜寫得稍寬，如「賞」、「京」；反之，則寫得較窄，如「哀」。
- 「賞」、「嘗」、「童」等字的筆畫較多，其橫畫的間距宜略縮。

41

雷	雪	零	企	介	食	奈	奔	套	奮
雷	雪	零	企	介	食	奈	奔	套	奮
雷	雪	零	企	介	食	奈	奔	套	奮
雷	雪	零	企	介	食	奈	奔	套	奮
雷	雪	零	企	介	食	奈	奔	套	奮

重點提醒

- 「雨」在字的上半部時，要將橫折鉤改爲橫鉤，並注意四點保持均間。其組字方法與「宀」相同，上寬則下窄，上窄則下寬。
- 「人」、「大」在字的上半部時，要略寫得撇低捺高。 人 大
- 「大」在字的上半部時，撇與捺要分開，使下方部件有足夠的空間。 大

登	莫	荒	蘇	莊	蘭	策	篇	符	籍
登	莫	荒	蘇	莊	蘭	策	篇	符	籍
登	莫	荒	蘇	莊	蘭	策	篇	符	籍
登	莫	荒	蘇	莊	蘭	策	篇	符	籍
登	莫	荒	蘇	莊	蘭	策	篇	符	籍

重點提醒

● 「癶」、「癶」要寫得左低右高、左小右大。下方部件大多寫得較寬。

● 「癶」的兩短豎向內斜,形成上開下合之勢。
其兩短橫要相對應,不宜上下錯位。

正確　　錯誤

貧	賣	貨	貿	壁	塑	盛	盤	焦	魚
貧	賣	貨	貿	壁	塑	盛	盤	焦	魚
貧	賣	貨	貿	壁	塑	盛	盤	焦	魚
貧	賣	貨	貿	壁	塑	盛	盤	焦	魚
貧	賣	貨	貿	壁	塑	盛	盤	焦	魚

重點提醒

● 「貝」在字的下半部時，上半部件大多寫得較寬。

● 「土」在字的下半部時，多寫得較上半部窄。若上半部件較短小，則寫得較寬。

● 「灬」的四點均間排列，左右兩點略大，中間兩點較小，且略偏高，呈一弧線。

志	怨	怒	愁	患	戀	愈	姿	妻	尊
志	怨	怒	愁	患	戀	愈	姿	妻	尊

重點提醒

● 「心」在字的下半部時，上半部常偏左，下半部「心」則偏右，以產生錯落之美。

● 「愈」字的「人」為主筆向左右伸展，「心」則寫在中間。

● 「女」在字的下半部時，長橫為主筆，撇頓點與撇要靠近一點，且撇的收筆位置不可低於撇頓點收筆位置。

李	桌	朵	柔	架	染	票	累	繁	皆
李	桌	朵	柔	架	染	票	累	繁	皆
李	桌	朵	柔	架	染	票	累	繁	皆
李	桌	朵	柔	架	染	票	累	繁	皆
李	桌	朵	柔	架	染	票	累	繁	皆

重點提醒

● 若「李」字的「木」寫得窄，則「子」寫寬一些；
反之，若「木」寫得寬，則「子」寫窄一些。

● 「木」在下半部時，多以長橫為主筆，將撇捺改成兩點，
要注意這兩點不宜寫得太開。

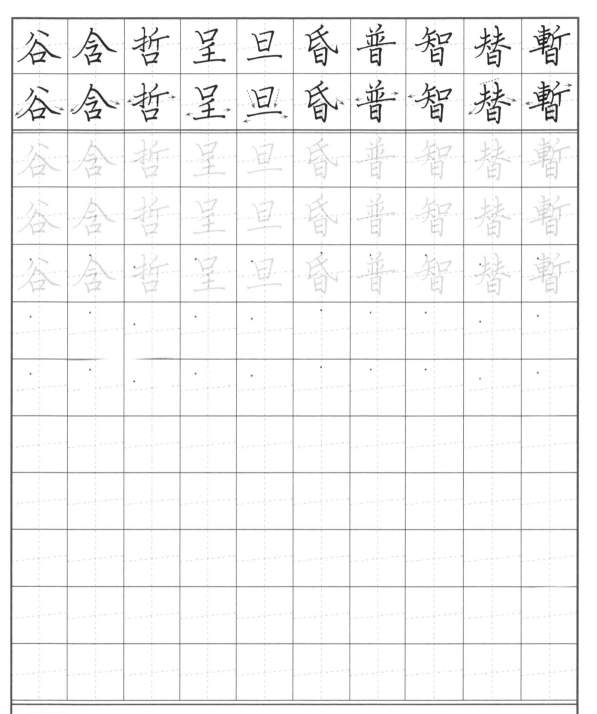

重點提醒

● 「口」、「日」都是筆畫少的部件，與其組合的部件多寫得較寬。

● 「哲」、「暫」二字右上方「斤」的撇畫與豎畫宜收斂，以免影響下方部件
　的穿插。

畢	番	罪	置	罷	羅	覆	岸	豈	隻
畢	番	罪	置	罷	羅	覆	岸	豈	隻
畢	番	罪	置	罷	羅	覆	岸	豈	隻
畢	番	罪	置	罷	羅	覆	岸	豈	隻
畢	番	罪	置	罷	羅	覆	岸	豈	隻
·	·	·	·	·	·	·	·	·	·
·	·	·	·	·	·	·	·	·	·

重點提醒

● 「四」、「西」在上半部的字多寫得上窄下寬，短豎呈放射狀均間排列。

● 「山」在上半部宜寫得較小，同時凸顯中間的豎畫。

● 「隻」字下方有「又」，因此「佳」的豎畫與橫畫皆不可伸出太長。

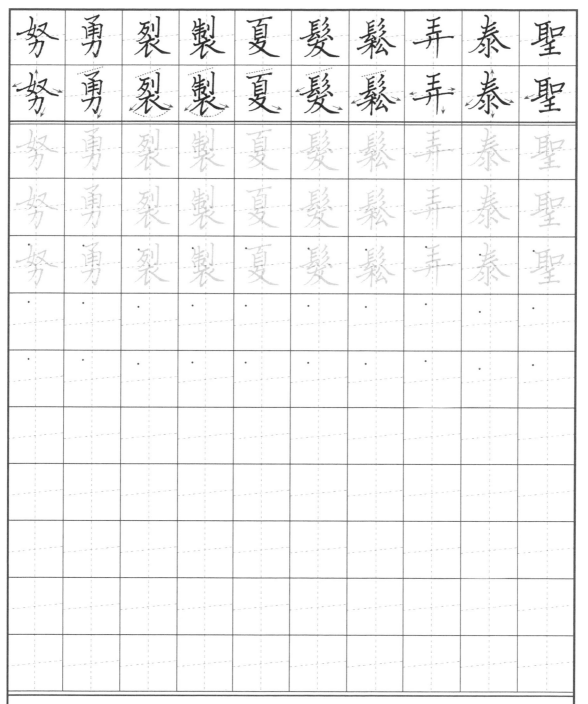

努	勇	裂	製	夏	髮	鬆	弄	泰	聖
努	勇	裂	製	夏	髮	鬆	弄	泰	聖

獨體字　左右組合字　**上下組合字**　半包圍字／全包圍字／三疊字　三拼字／複雜字

重點提醒

- 「衣」在下半部時，撇、捺與豎挑形成一曲線。
- 「裂」、「製」二字的「刂」不宜寫得太長，且「衣」的橫畫亦要收斂。
- 「髟」的「彡」起筆位置約呈一垂直線。
- 「夫」的三橫寫得斜而短，且撇、捺不相連。

裂

髮

榮 勞 楚 晨 農 豐

榮 勞 楚 晨 農 豐

重點提醒

● 「榮」、「勞」二字上方的兩個「火」宜左小右大，左低右高，並寫得緊密。

● 「楚」字的結構與「榮」、「勞」二字相似。

● 「晨」、「農」二字下方的撇、捺與豎挑形成一曲線。

半包圍字／全包圍字／三疊字

　　半包圍字有很多形式，有「上包左」的，如「床」、「痕」、「虛」、「尼」等；有「上包右」的，如「載」；有「下包左」的，如「迫」、「趕」等；還有三面包圍的，如「閃」、「巨」、「幽」等。

　　全包圍字即是「口」部的字。此類結構的字，因內部筆畫無法伸展，只能將筆畫做均間處理。「口」的橫折至右下方可略帶鉤，以避免接筆顯得呆板。當「口」內部的筆畫較多時，特別要注意均間的距離。此外，左下方的橫與豎要互相連接，不宜分開，以免結構看起來鬆散。

　　三疊字是指像「森」這樣結構的字，要注意各部件的大小。

半包圍字 ╲

店	序	床	席	麻	康	廢	磨	塵	廳
店	序	床	席	麻	康	廢	磨	塵	廳
店	序	床	席	麻	康	廢	磨	塵	廳
店	序	床	席	麻	康	廢	磨	塵	廳
店	序	床	席	麻	康	廢	磨	塵	廳

重點提醒

- 「广」的橫畫寫得斜而短，所包圍的部件多寫得較寬。
- 「序」、「床」、「席」、「康」等字下方有豎畫或豎鉤，因此「广」的撇畫不宜寫得太長。
- 「廳」字內部的筆畫較多，宜縮短其間距，以免寫得太大。

載	肩	屋	尼	尺	虛	危	痕	疾	厚
載	肩	屋	尼	尺	虛	危	痕	疾	厚
載	肩	屋	尼	尺	虛	危	痕	疾	厚
載	肩	屋	尼	尺	虛	危	痕	疾	厚
載	肩	屋	尼	尺	虛	危	痕	疾	厚

重點提醒

- 「厂」、「广」、「虍」、「尸」等所包圍的部件多寫得較寬。
- 「痕」字的撇捺都不宜寫得太低。
- 「載」的斜鈎爲主筆，因此「車」的豎畫與上方「土」的末橫宜收斂，且撇畫寫得較高，以凸顯斜鈎的伸展。

53

閃	閉	閒	閱	闊	鬥	鬧	巨	幽	爬
閃	閉	閒	閱	闊	鬥	鬧	巨	幽	爬
閃	閉	閒	閱	闊	鬥	鬧	巨	幽	爬
閃	閉	閒	閱	闊	鬥	鬧	巨	幽	爬
閃	閉	閒	閱	闊	鬥	鬧	巨	幽	爬

重點提醒

- 「門」的左右對稱，橫折鉤要向下伸展，因此裡面的部件宜寫得高一些，以凸顯鉤的伸展。
- 「鬥」的結構與「門」相同，左側的豎畫與右側的豎鉤皆向內微彎。
- 「巨」的橫畫呈放射狀排列。
- 「幽」的兩個「幺」左低右高，左小右大。

逝	迎	遷	遲	遙	逃	返	週	迴	迫
逝	迎	遷	遲	遙	逃	返	週	迴	迫

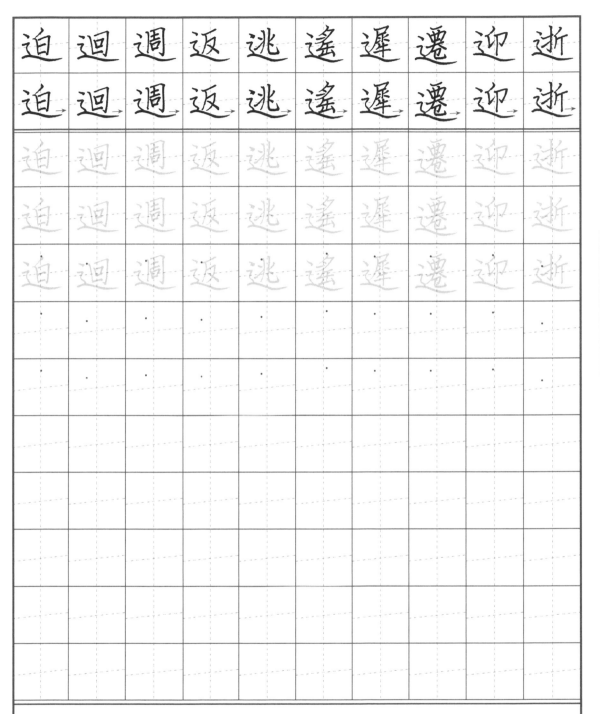

重點提醒

- 「辶」的寫法：①右點收筆處與橫折的折點對齊。
 　　　　　　　②彎向右下方。
 　　　　　　　③接寫平捺。

- 「辶」所包圍的部件寫在方塊之中，
 「辶」與方塊要保持適當距離。

全包圍字 ＼　　　　三疊字

避	趕	趣	圓	圈	森				
避	趕	趣	圓	圈	森				
避	趕	趣	圓	圈	森				
避	趕	趣	圓	圈	森				
避	趕	趣	圓	圈	森				

重點提醒

- 「走」的豎畫與長橫分別向上方與左方伸展。
- 「口」的內部應保持均間，且不宜寫得太大。
- 「森」字三個「木」的大小如下：

三拼字／複雜字

三拼字分成「左中右」與「上中下」兩種，通常筆畫較多，要注意部件的位置高低或長短，以及各部件在格子中的比例。

複雜字則是筆畫較多，且部件組成較複雜的字，如「幫」。上有左右組合字「封」，中有「白」，下有「巾」，結構組成較複雜，書寫時宜注意均間距離的安排，以免寫得太大。

三拼字 ╲

仰	傾	健	徵	徹	衡	衛	凝	測	湖
仰	傾	健	徵	徹	衡	衛	凝	測	湖
仰	傾	健	徵	徹	衡	衛	凝	測	湖
仰	傾	健	徵	徹	衡	衛	凝	測	湖
仰	傾	健	徵	徹	衡	衛	凝	測	湖

重點提醒

- 「健」的「聿」不宜寫得太寬，且橫畫應有斜勢。
- 「衡」、「衛」二字的「丁」向下伸展，寫得略低。
- 「湖」的「古」向上伸展，以利「月」的撇畫進行穿插。

批	掛	攤	概	糊	附	縱	織	鐵	謝
批	掛	攤	概	糊	附	縱	織	鐵	謝
批	掛	攤	概	糊	附	縱	織	鐵	謝
批	掛	攤	概	糊	附	縱	織	鐵	謝
批	掛	攤	概	糊	附	縱	織	鐵	謝

重點提醒

● 「掛」字中間的「圭」宜縮，以利右方豎畫上下伸展。

● 「附」字的豎鉤為主筆，因此「阝」、「亻」皆應寫得短些。

● 「縱」字的「彳」為主筆，上下伸展。

● 「織」、「鐵」二字的斜鉤為主筆，撇畫應寫得稍高，以利斜鉤伸展。

寄	審	寞	章	菜	葉	蓋	藍	毫	豪
寄	審	寞	章	菜	葉	蓋	藍	毫	豪
寄	審	寞	章	菜	葉	蓋	藍	毫	豪
寄	審	寞	章	菜	葉	蓋	藍	毫	豪
寄	審	寞	章	菜	葉	蓋	藍	毫	豪

重點提醒

- 上中下三拼字的筆畫較多，應略將豎向筆畫縮短，以免字寫得太大。
- 「寄」、「審」、「寞」等字下方有左右伸展的主筆，因此「宀」宜寫得較窄。
- 「葉」的長橫向左右伸展，下方兩點宜向內靠近。
- 「毫」、「豪」二字的「亠」宜收斂，以凸顯向右伸展的主筆。

崇	慧	齊	韋	黨	幕	藥	藝	薄	藏
崇	慧	齊	韋	黨	幕	藥	藝	薄	藏
崇	慧	齊	韋	黨	幕	藥	藝	薄	藏
崇	慧	齊	韋	黨	幕	藥	藝	薄	藏
崇	慧	齊	韋	黨	幕	藥	藝	薄	藏

獨體字　左右組合字　上下組合字　半包圍字／全包圍字／三疊字　三拼字／複雜字

重點提醒

● 「慧」字上方的「丰」左小右大，左低右高；下方的「心」向右伸展。

● 複雜字的筆畫通常較多，應縮小筆畫的間距，如「黨」、「藝」。

● 「幕」字中間的橫畫宜短，且撇捺應分開。

● 「薄」、「藏」二字的鈎要伸展，因此其他部件應收斂。

戲	獻	舞	幫	擊	聚	警	醫	餐	暴
戲	獻	舞	幫	擊	聚	警	醫	餐	暴
戲	獻	舞	幫	擊	聚	警	醫	餐	暴
戲	獻	舞	幫	擊	聚	警	醫	餐	暴
戲	獻	舞	幫	擊	聚	警	醫	餐	暴

重點提醒

- 「戲」、「獻」二字左半部筆畫較多，宜縮小其間距。
- 「舞」的橫豎宜保持均間，並適當伸展主筆長橫與懸針豎。
- 「幫」、「擊」二字上方部件宜縮小上下筆畫的間距，以利下方主筆伸展。
- 「聚」、「警」、「醫」、「餐」四字上方的捺畫改為點，以利下方主筆伸展。

聚 警 醫 餐

器	龍							
器	龍							
器	龍							
器	龍							
器	龍							
·	·							
·	·							

重點提醒

- 「器」字上方的「口」寫得左小右大，左低右高；下方的「口」寫得較上方的「口」略大。
- 「龍」字略呈左低右高之形，主筆向四方伸展。

國家圖書館出版品預行編目 (CIP) 資料

美字進化論 2：500 楷書常用字精選〈教學本〉／李彧著 . -- 初版 . -- 臺北市：麥
田出版：家庭傳媒城邦分公司發行 , 民 107.01
　　面；　公分

ISBN 978-986-344-523-4 （平裝）

1. 習字範本　2. 楷書

943.97　　　　　　　　　　　　　　　　　　　　　　　106022781

美字進化論 2：500 楷書常用字精選〈教學本〉

作　　者／李　彧
特約編輯／余純菁
責任編輯／賴逸娟
主　　編／林怡君
封面設計／蕭旭芳
國際版權／吳玲緯、蔡傳宜
行　　銷／艾青荷、蘇莞婷、黃家瑜
業　　務／李再星、陳美燕、枙幸君
編輯總監／劉麗真
總 經 理／陳逸瑛
發 行 人／涂玉雲
出　　版／麥田出版
　　　　　10483 台北市民生東路二段 141 號 5 樓
　　　　　電話：(02) 25007696　傳真：(02) 25001967
　　　　　網站：http://www.ryefield.com.tw
發　　行／英屬蓋曼群島商家庭傳媒股份有限公司城邦分公司
　　　　　台北市民生東路二段 141 號 11 樓
　　　　　書虫客服服務專線：02-25007718‧02-25007719
　　　　　24 小時傳真服務：02-25001990‧02-25001991
　　　　　服務時間：週一至週五 09:30-12:00‧13:30-17:00
　　　　　郵撥帳號：19863813　戶名：書虫股份有限公司
　　　　　讀者服務信箱 E-mail：service@readingclub.com.tw
　　　　　網址：www.cite.com.tw
香港發行所／城邦（香港）出版集團有限公司
　　　　　香港灣仔駱克道 193 號東超商業中心 1 樓
　　　　　電話：(852) 25086231　傳真：(852) 25789337
　　　　　E-mail：hkcite@biznetvigator.com
馬新發行所／城邦（馬新）出版集團
　　　　　【Cite(M) Sdn. Bhd.】
　　　　　地址：41, Jalan Radin Anum, Bandar Baru Sri Petaling, 57000 Kuala Lumpur, Malaysia.
　　　　　電話：(603) 90578822　傳真：(603) 90576622
　　　　　電郵：cite@cite.com.my
總 經 銷／聯合發行股份有限公司　電話：(02)29178022　傳真：(02)29156275
排　　版／游淑萍
製版印刷／中原造像股份有限公司

初版一刷／ 2018 年 1 月
初版四刷／ 2022 年 4 月
定價／ NT$ 150
ISBN ／ 978-986-344-523-4

新型中文習字裝置專利第 M535154 號